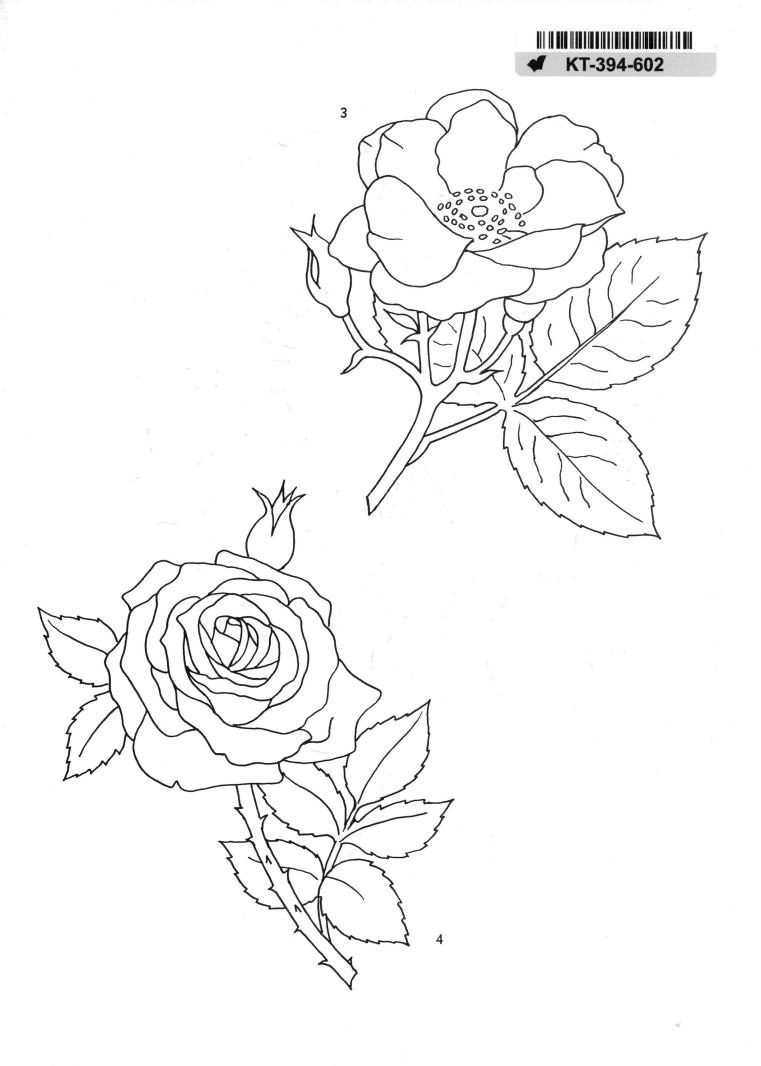

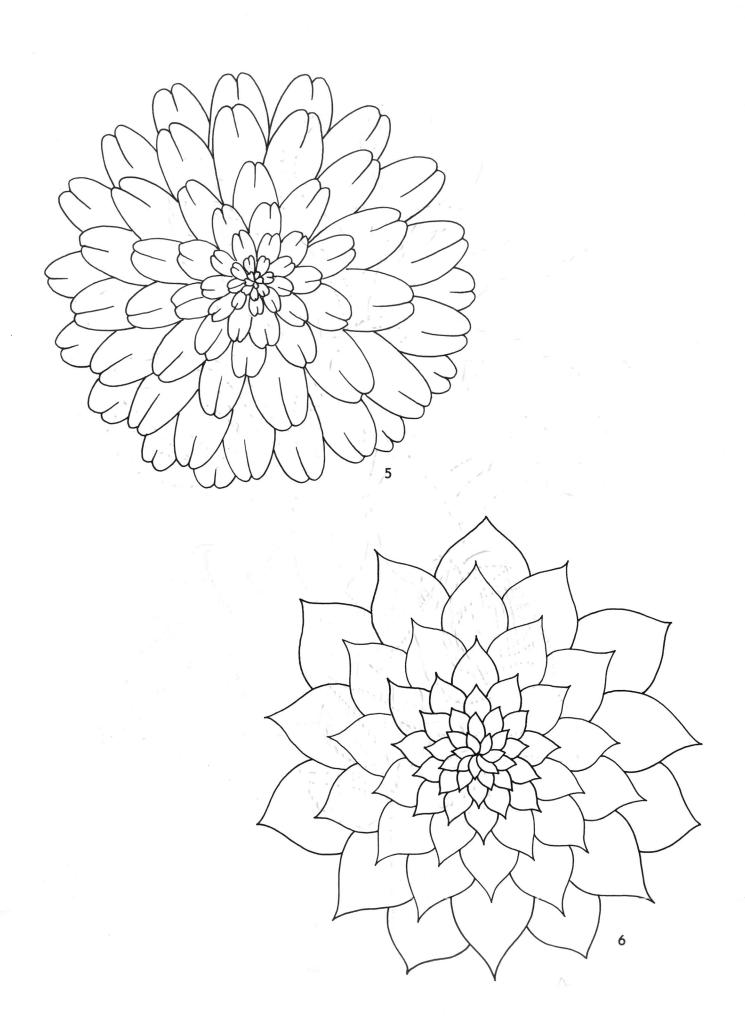

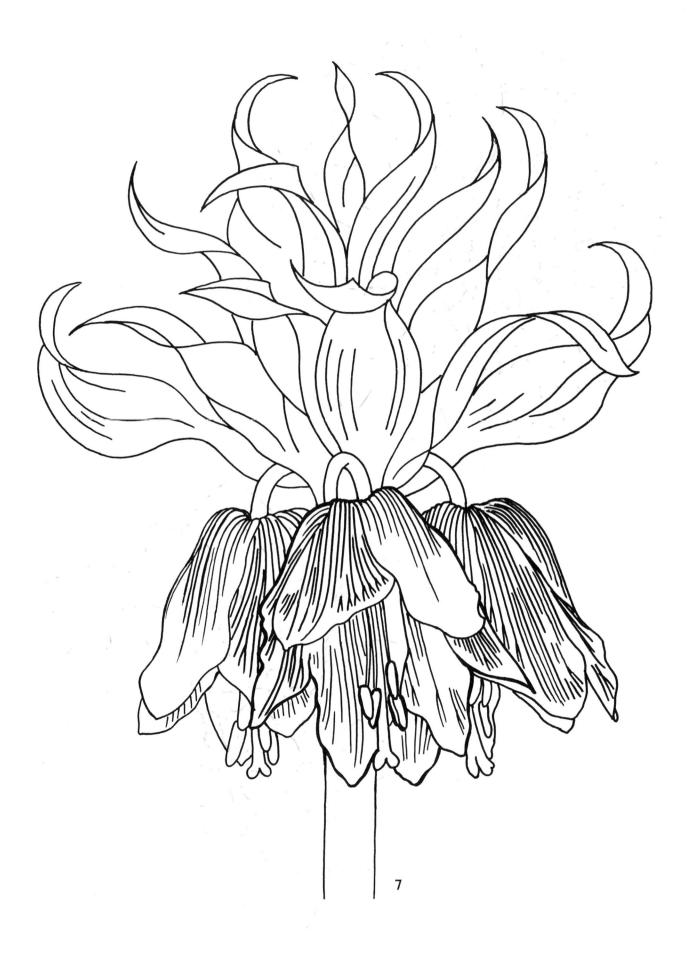

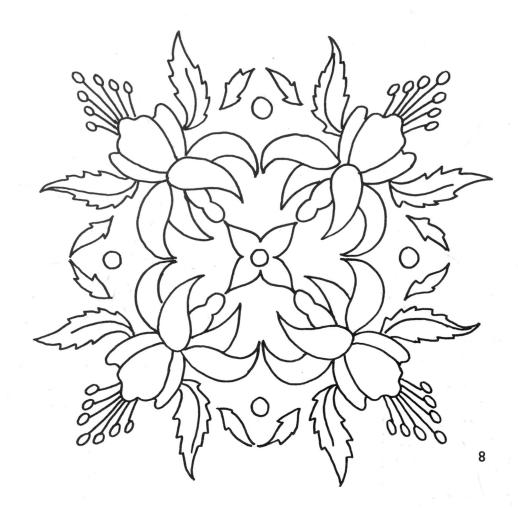

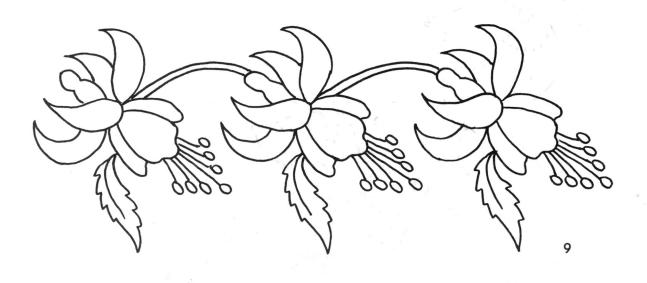

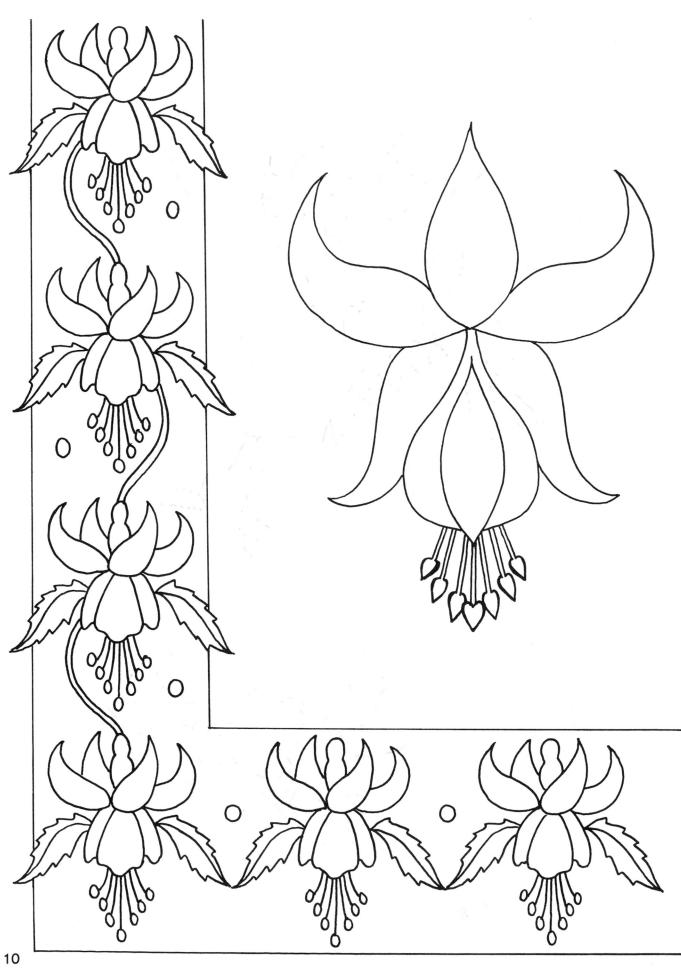

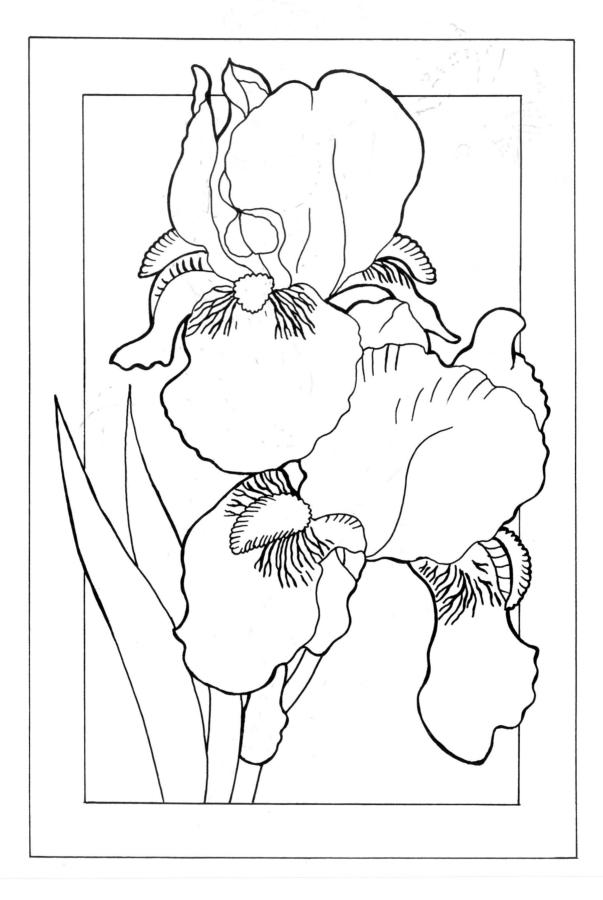

-

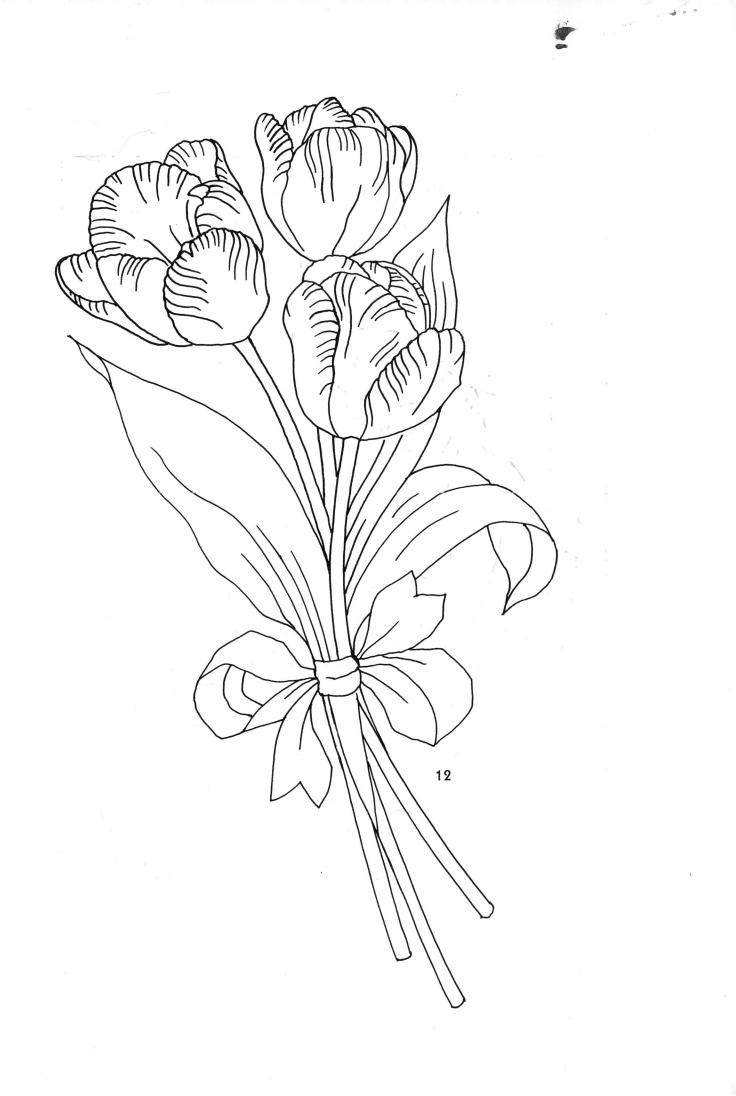

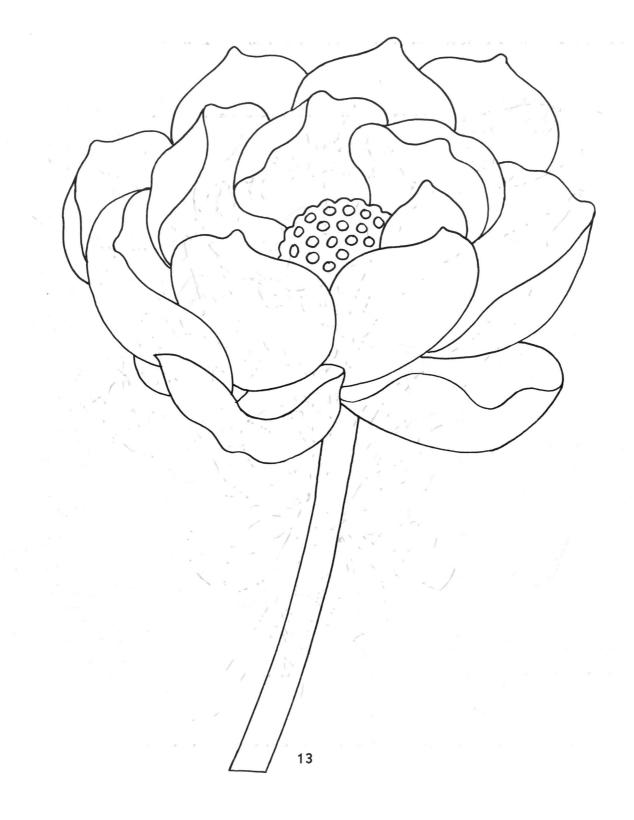

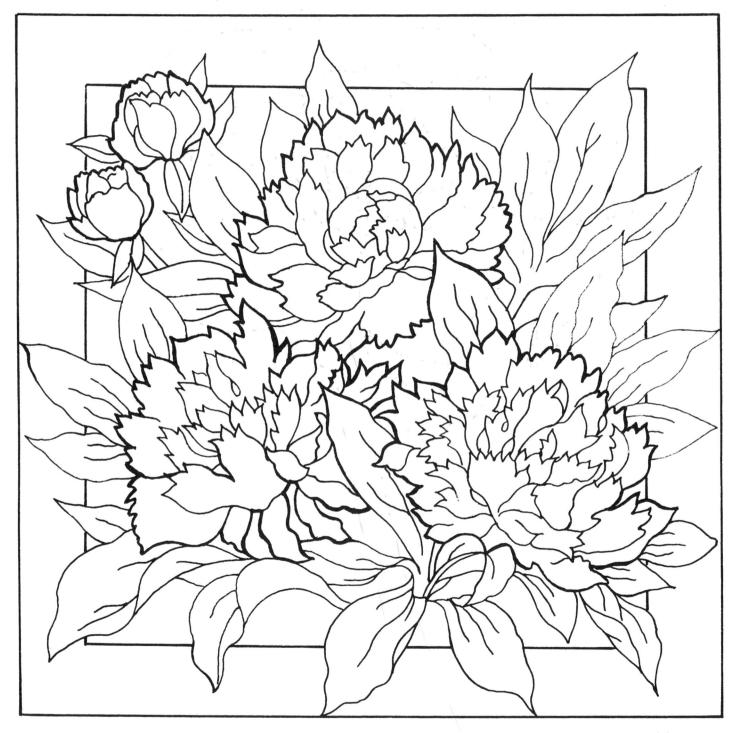

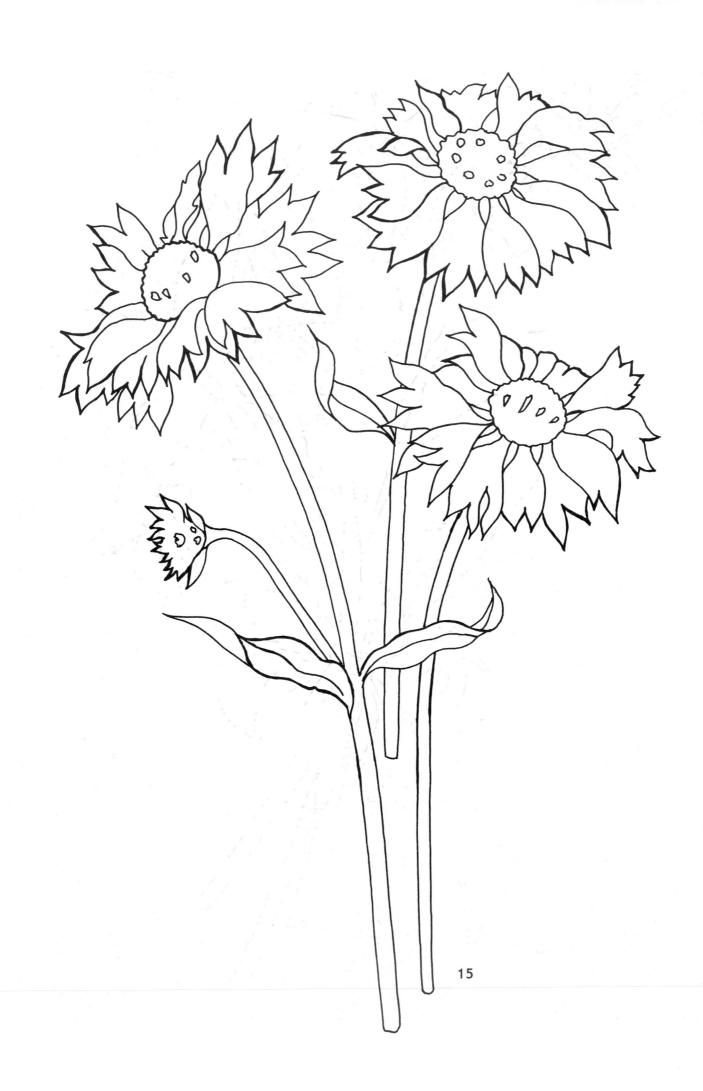

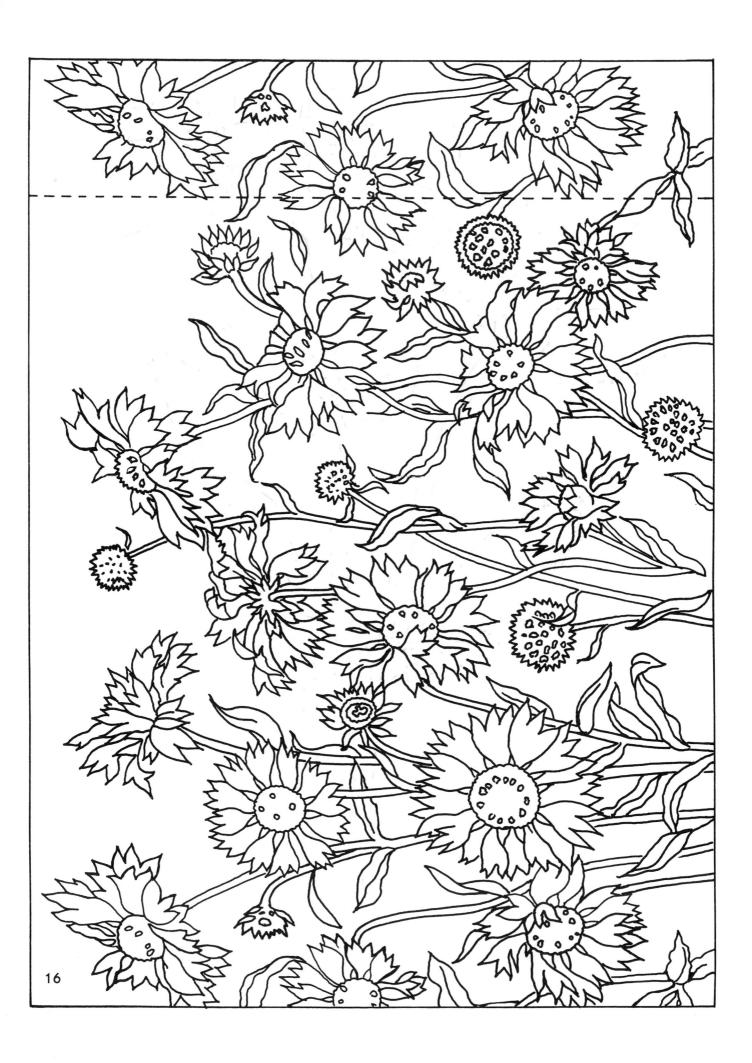

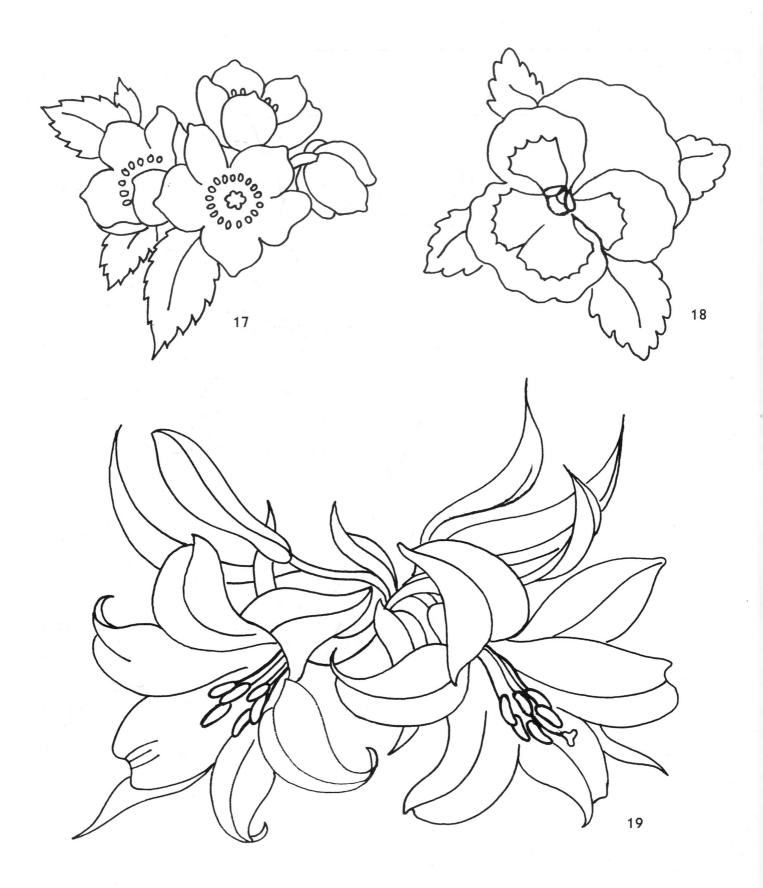

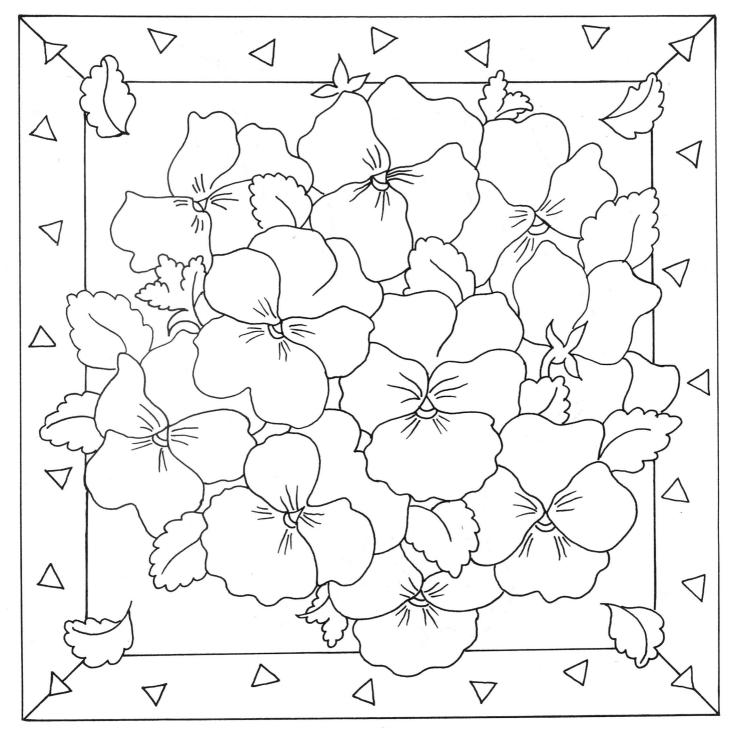

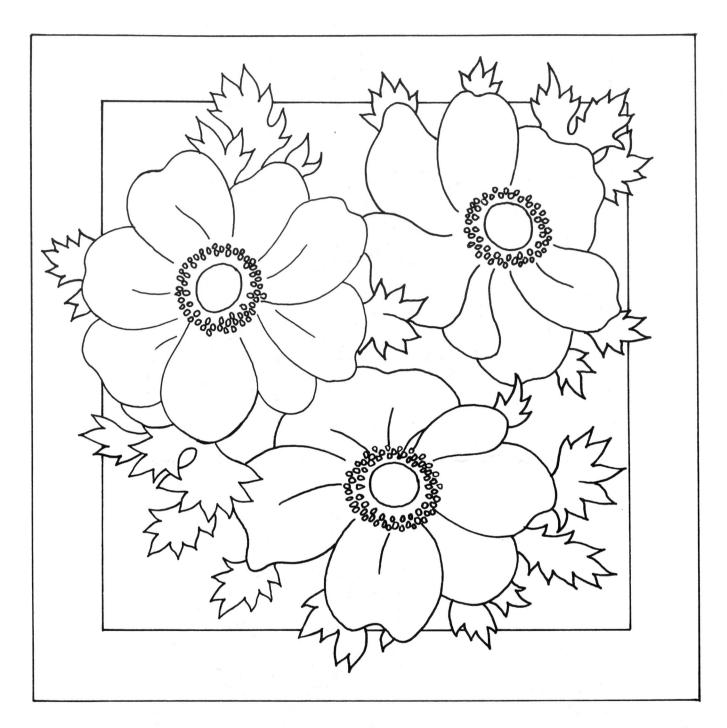

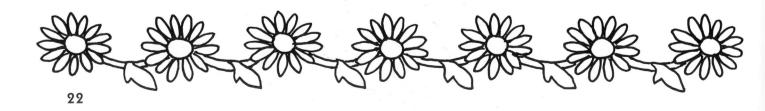

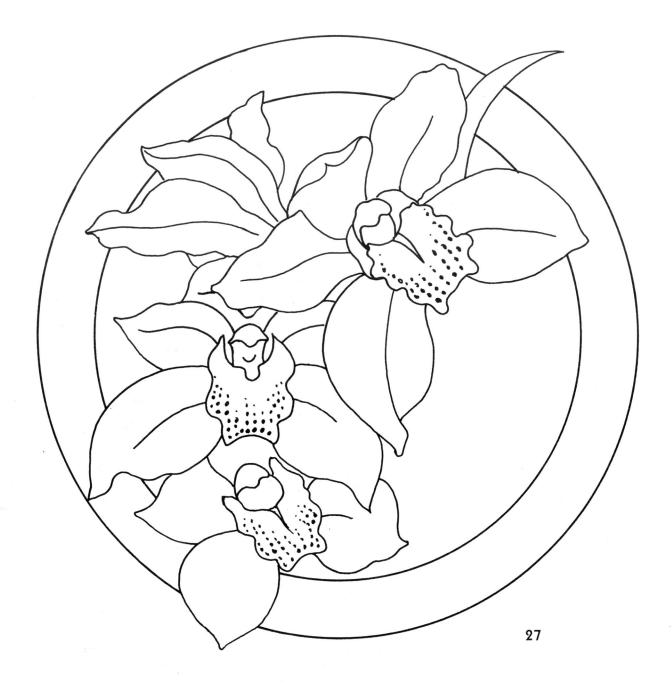

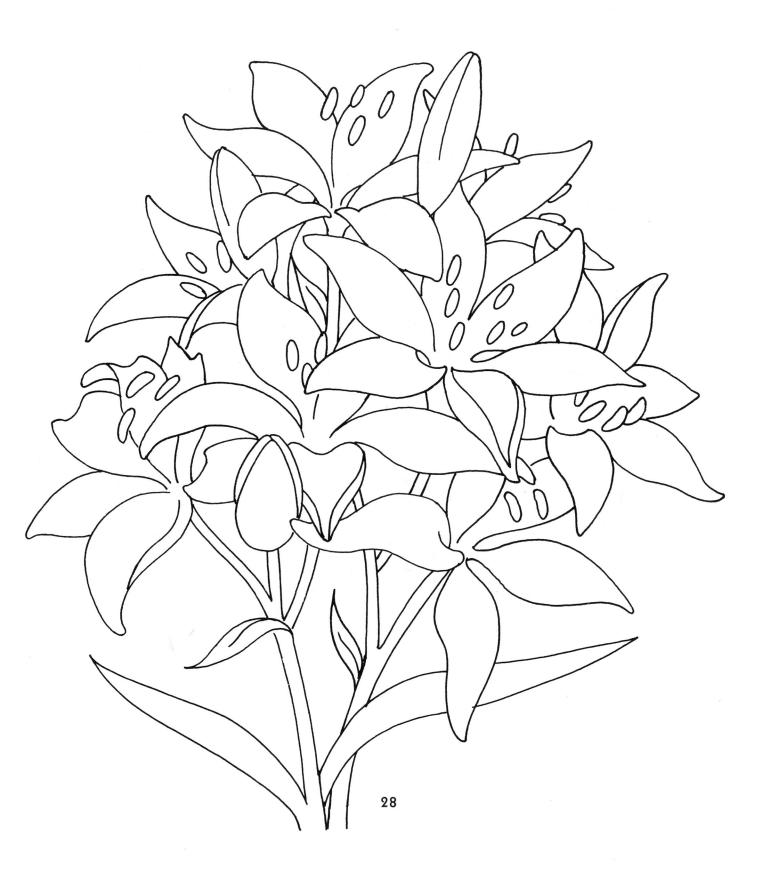

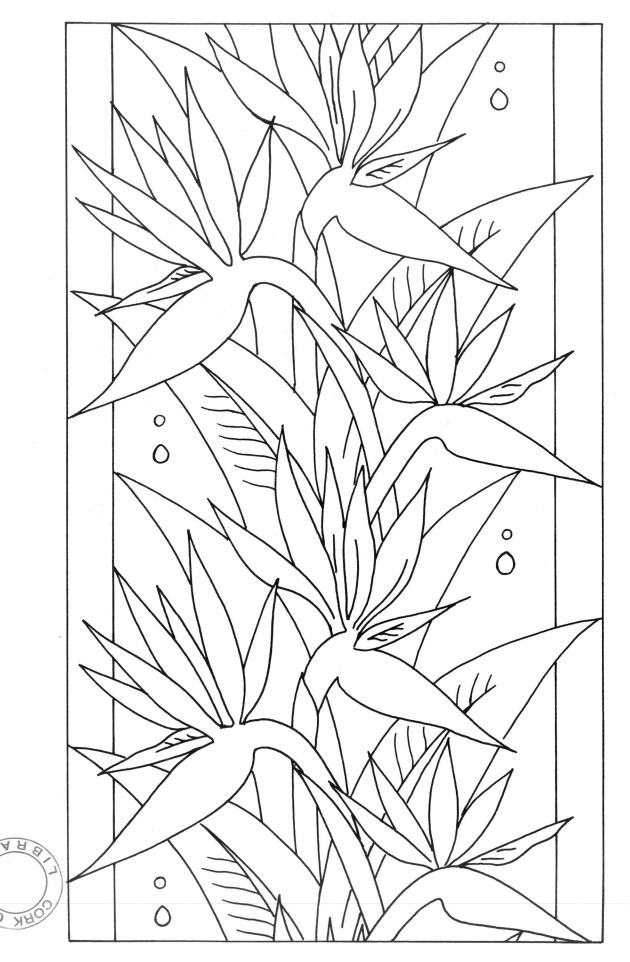

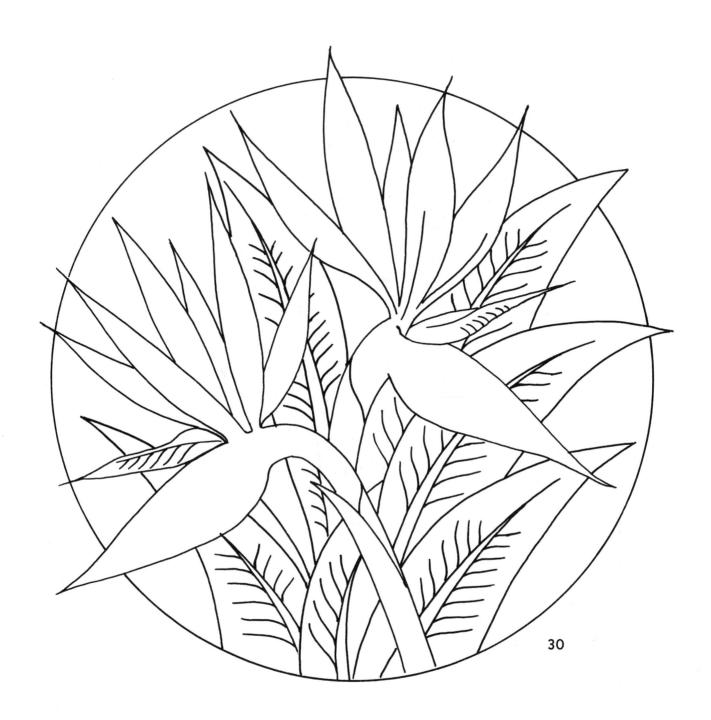

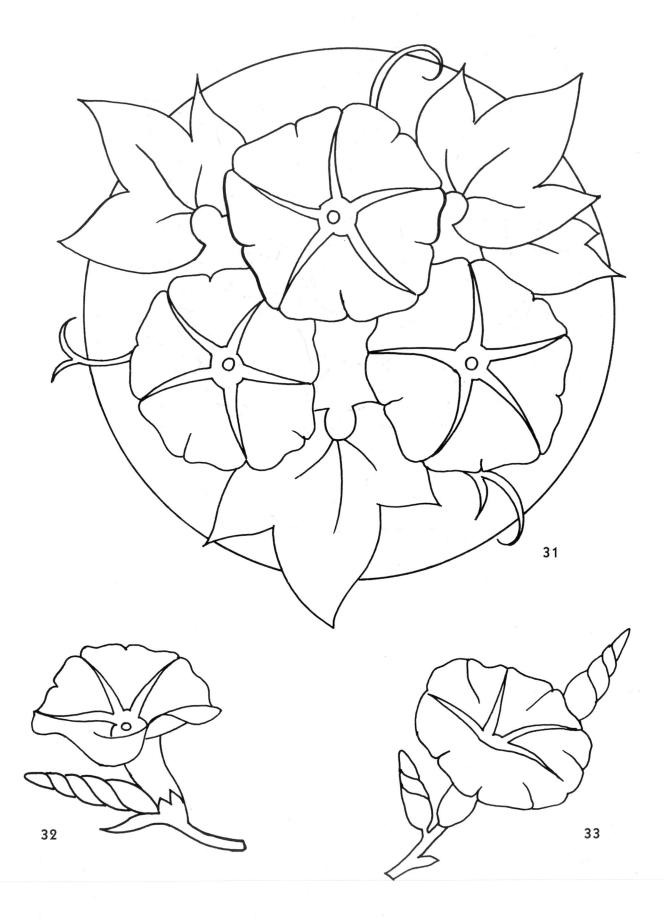

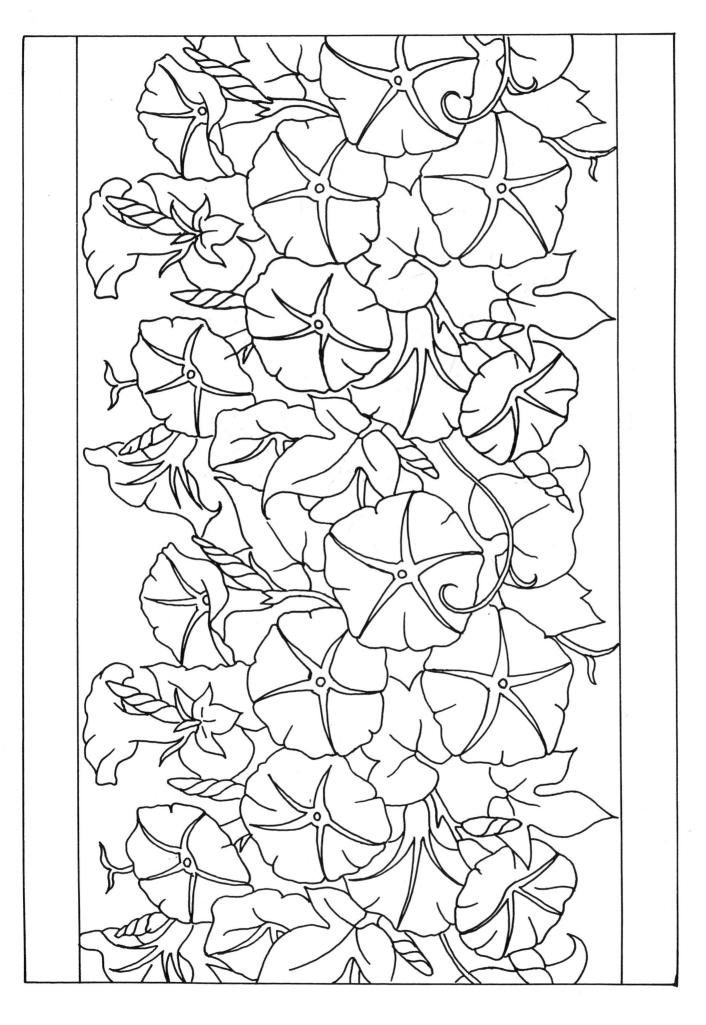

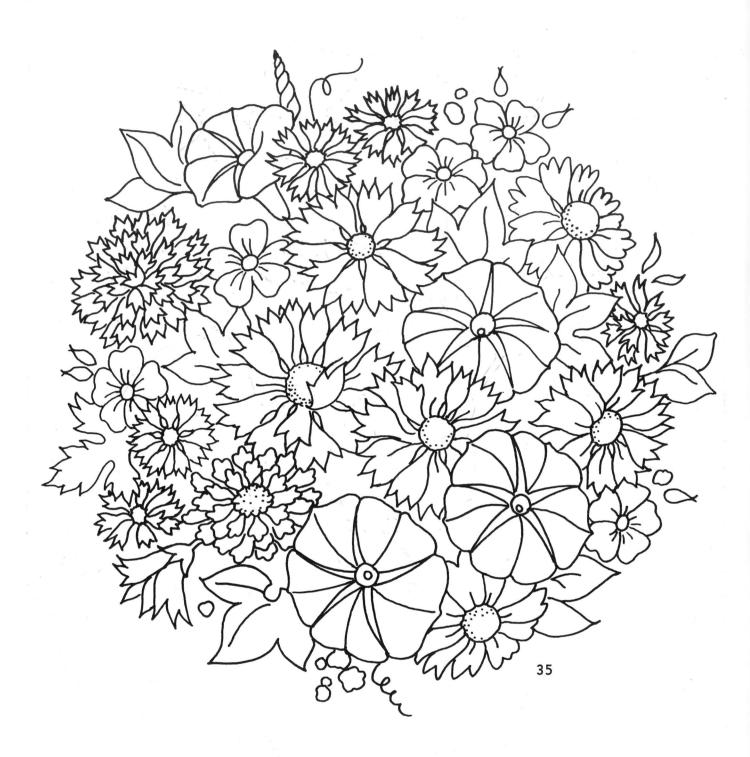

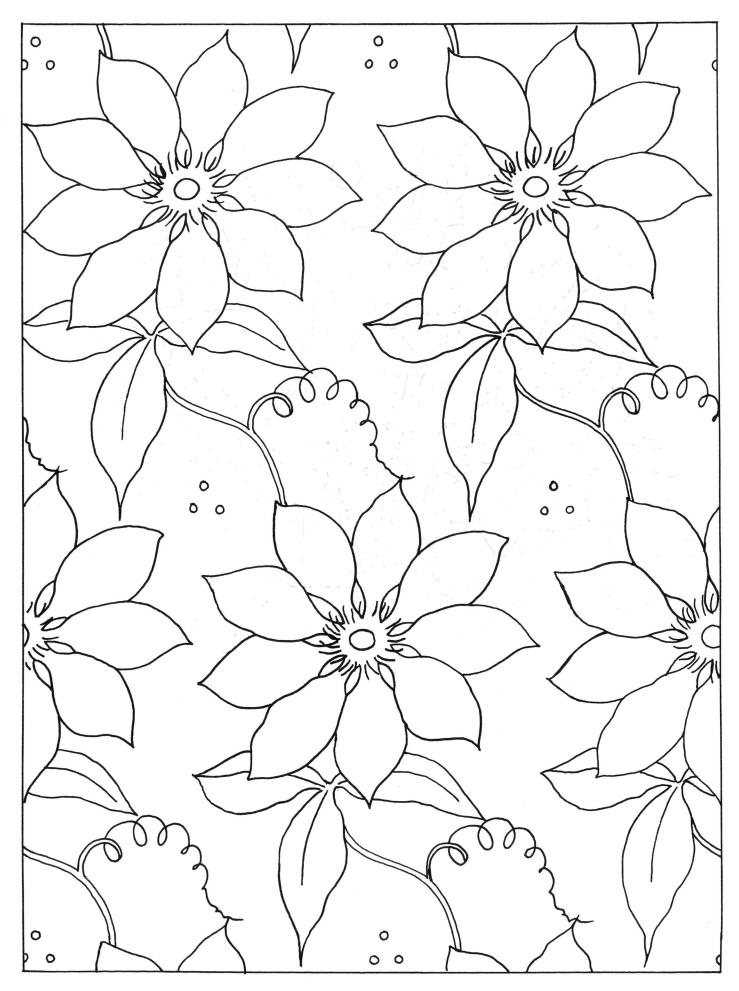

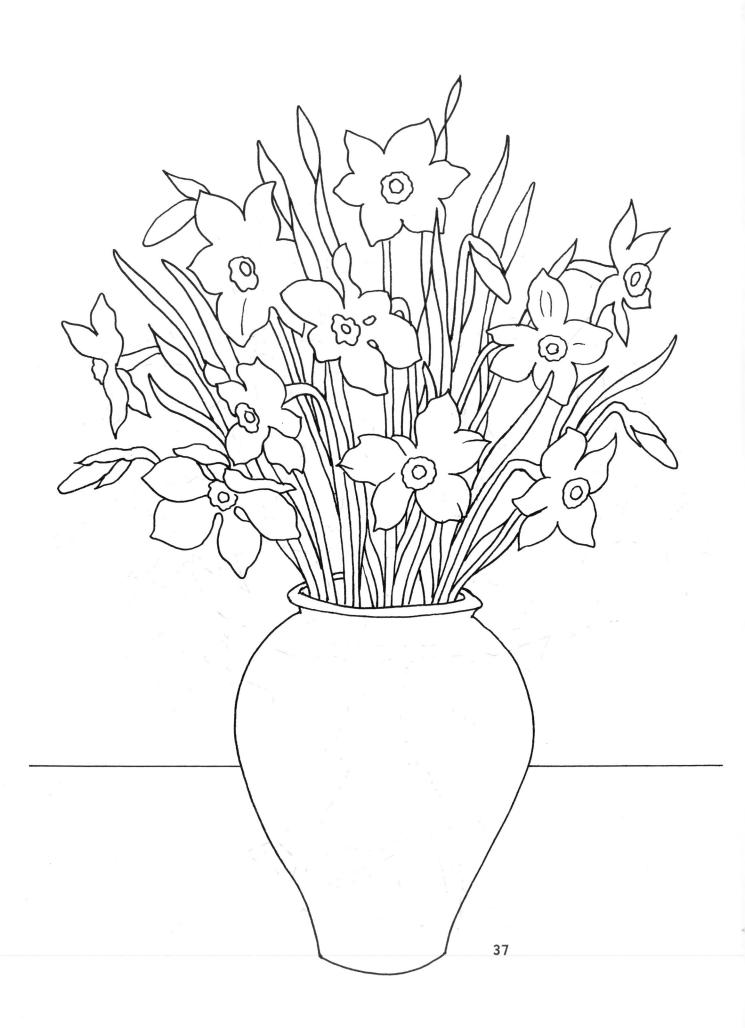

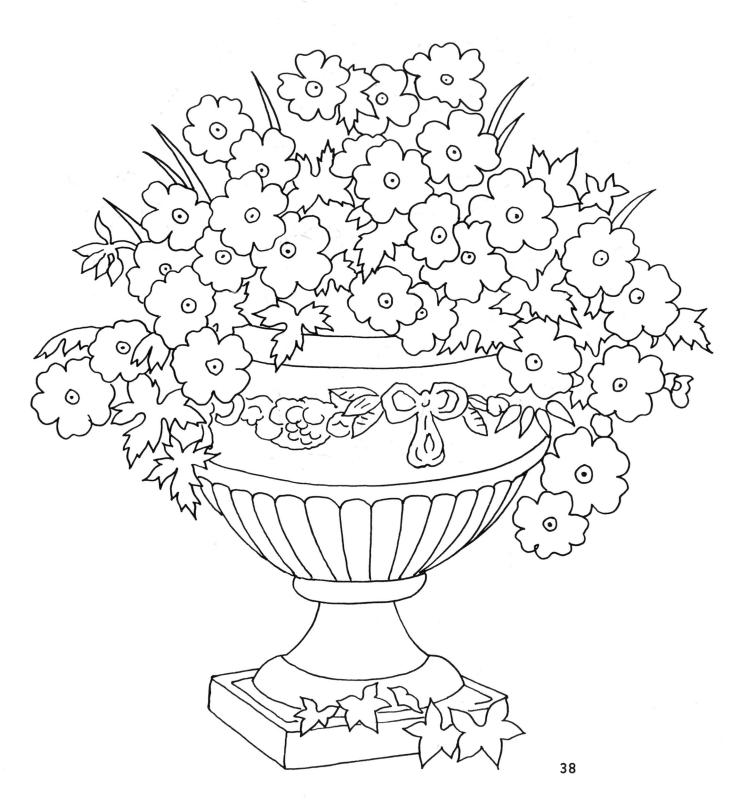

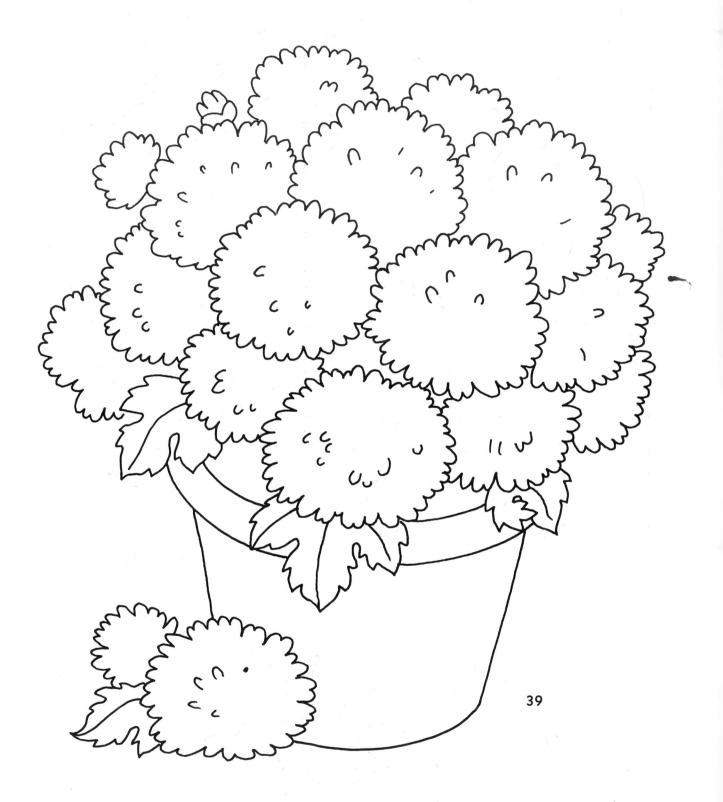

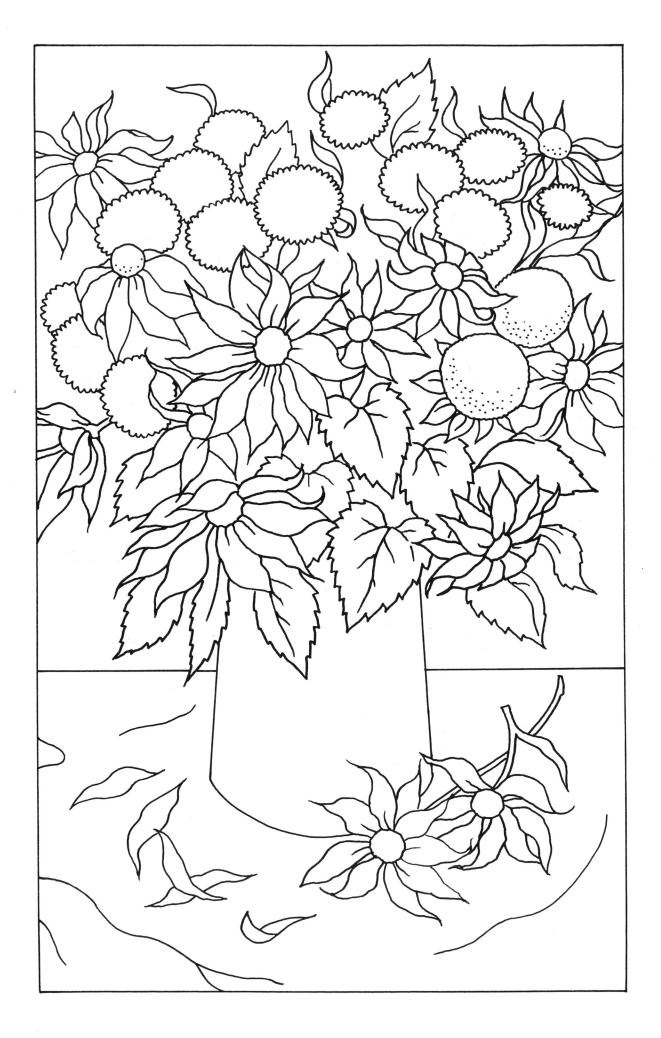

Index of flowers

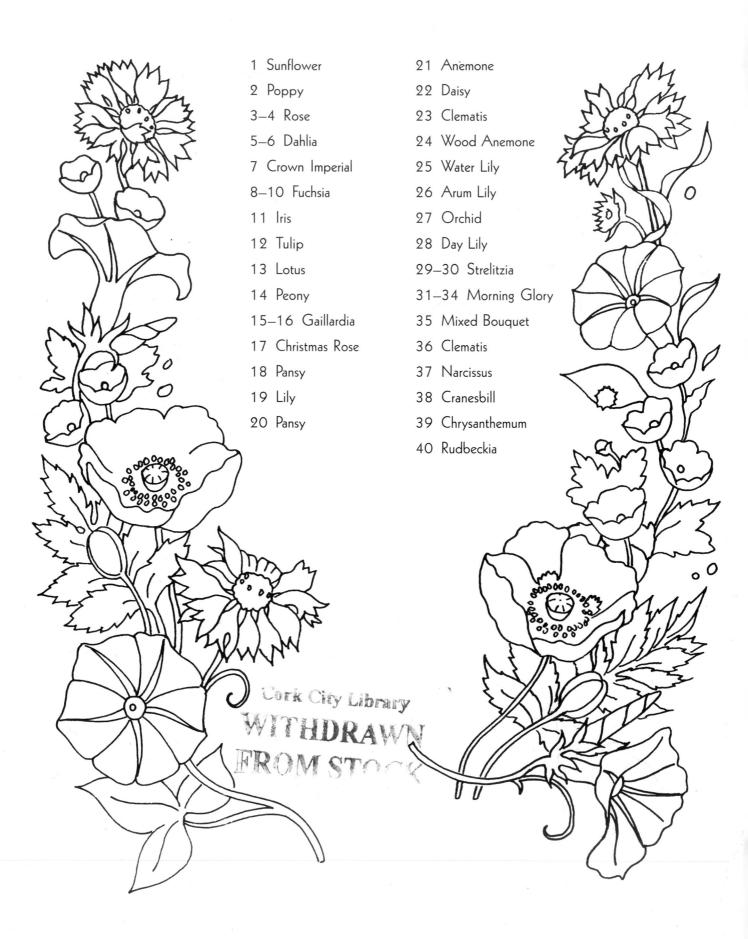